U0101825

娜 娜 ①

原　　著：〔法〕左 拉
改　　编：健 平
绘　　画：杨文理　李宏明　杨宇萍　孙晓玲
封面绘画：唐星焕

CNS | 湖南美术出版社

娜娜 ①

在法兰西第二帝国时代，巴黎综艺剧院正在上演歌剧《金发爱神》，这是一部希腊神话剧。女主演娜娜嗓音、演技都不好，但她以魔鬼般的身材和姣美的面容赢得了许多观众的赞赏，尤其在剧中高潮时，她以全裸出场（仅披一层很薄的轻纱）激起了全场的赞叹声。演出结束，剧场前台后台挤满了人，都想一睹芳容。到晚上，法国巴黎上流社会的伯爵、侯爵、银行家、新闻界人士都到娜娜住所求见。

其实娜娜是一个红灯街上的妓女，一贫如洗，理发师、煤炭老板、房东都在向她讨债。她在16岁被骗生下一个小孩也等她拿钱去抚养。

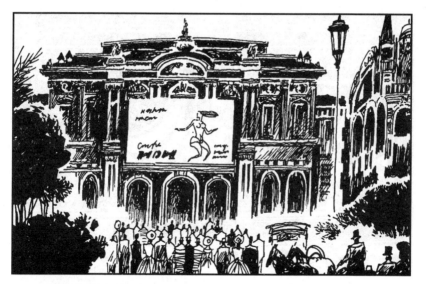

1. 巴黎综艺剧院的大门口，显目处挂着《金发爱神》首演的大广告牌，粗大的黑体字写着主演娜娜的名字。

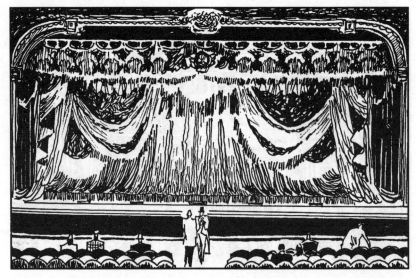

2. 虽然已到了开演的时间, 但观众席里只有稀稀拉拉的几个人。新闻记者福士礼和他的表弟埃克托站在厅里的正座前。埃克托是个初到巴黎的外省贵族子弟, 他俩正为来得太早感到沮丧。

3. 福士礼说："《金发爱神》的首演是今年巴黎最轰动的事，人们已议论了6个月。博德纳夫是个懂生意经的人，他把这个戏故意安排在万国博览会时演出。"埃克托问："你认识扮爱神的新星娜娜吗？"

4. 福士礼笑了起来，说："从早上到现在，你是第20个提出这个问题的人。娜娜是剧院经理博德纳夫的新发现，肯定不是什么好货色。走，我们找他问问去。"

5. 剧院前厅里，又矮又胖的博德纳夫一见福士礼就叫起来："您给我写的专栏文章呢？《费加罗报》上可是一个字也没有。""您别急嘛，我总得看看您的娜娜什么样儿才好评论嘛。"

6. 福士礼把埃克托介绍给经理，埃克托想客气一番，说："您的剧院……"博德纳夫却立即打断他说："您管它叫妓院吧。"埃克托愣了一下，又说："听说娜娜的嗓音很美妙。""道地的一个破锣！"

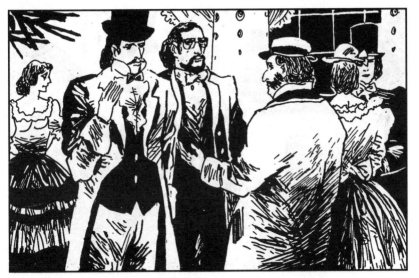

7. 福士礼笑了起来。埃克托忙说："那么她演技出色。""一块木头，连手脚都不知往哪放！""那您的剧院……"博德纳夫再次打断他，以粗暴的口吻说："管它叫妓院。"

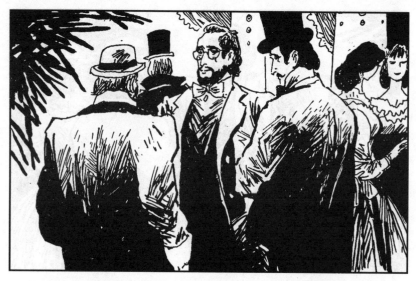

8. 埃克托十分尴尬，福士礼为表弟解围说："既然娜娜不会唱，不会演，你岂不要砸锅。""老弟，娜娜有别的玩意。我看准了，只要她一登台，人人都得流口水。"说着，暧昧地笑了起来。

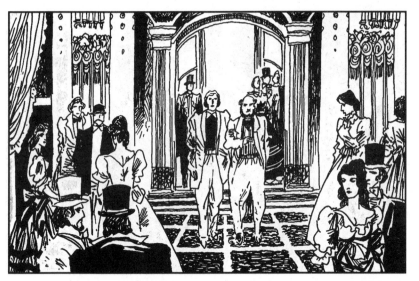

9. 这时，另一名主要演员罗丝的丈夫米侬拉着肥头大耳的银行家犹太人斯泰纳走了进来。这个米侬是妻子的管家和经纪人，连妻子出卖色相也由他经营。

10. 博德纳夫指着他们，小声说："银行家开始讨厌他的老婆罗丝啦，所以，做丈夫的就寸步不离地替妻子抓住他。"埃克托大感诧异地望着那两个人。

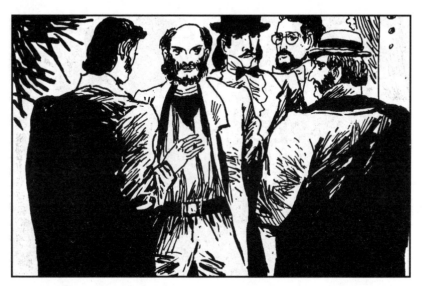

11. 博德纳夫转过身对银行家说："您昨天在我办公室碰见的就是娜娜。"斯泰纳说："可惜擦肩而过，没看清。"米侬说："算了吧，亲爱的。那是个万人骑的婊子，观众会把她轰下台的，你们等着看吧。"

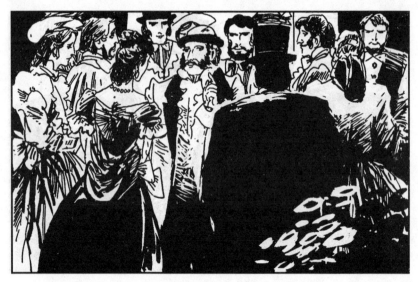

12. 这时，几十个人围了上来，都是向经理打听娜娜的。博德纳夫高声嚷道："啊，不用问了，一会儿你们就见到她了！"

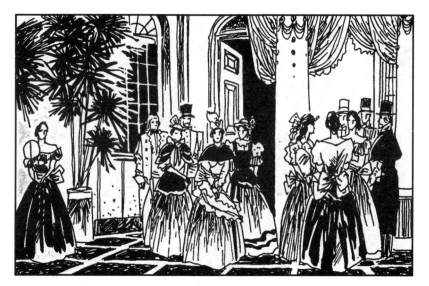

13. 一阵喧闹声中，半老的风尘女子露茜和埃凯，还有埃凯的漂亮女儿卡罗利娜走了进来。露茜是福士礼的相好。

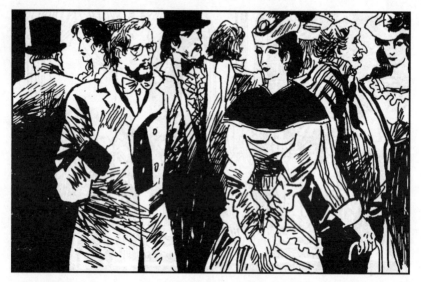

14. 露茜走到福士礼面前说："你和我坐在一起吧。""那不行。我在正厅有座位了。"露茜生气了，说："你为什么不告诉我你认识娜娜？""我从没见过她。""可有人说，你跟她睡过觉。"

15. 米侬突然走过来，指着个温文尔雅的青年告诉他们："瞧，那是娜娜的情人达克内。此人已为女人挥霍了30万法郎，目前只能在交易所混口饭吃了。"

16. 进场的人越来越多。福士礼指着一位瘦弱的青年告诉埃克托："旺德夫伯爵和他的风月场情人布朗什。"这时，催促入场的铃声猛然响了起来。

17. 福士礼他们来到前排，埃克托向一个包厢的人致意后，转身告诉表兄说："那是王后的侍从长官穆法伯爵和他的夫人、女儿，还有他的岳父法官舒阿尔侯爵。"

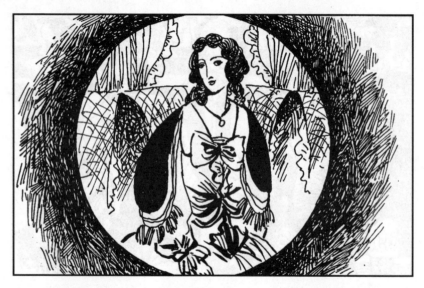

18. 福士礼举起望远镜，对棕发美人伯爵夫人看了会说："幕间休息给我介绍一下，我希望在他们每星期二的接待日去登门拜访。"

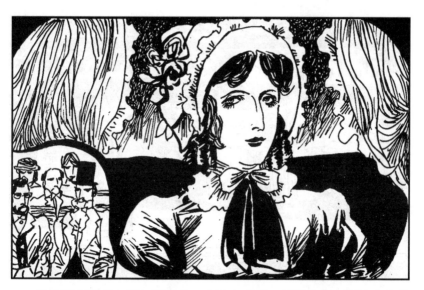

19. 埃克托凝望着二楼包厢中的一个胖女人问："那个蓝衣姑娘旁边的女人是谁？""佳佳，好些年前，她可是出了名的红粉娇迪，现在都带着女儿了。"埃克托对佳佳竟怦然心动。

20. 戏开演了，用希腊神话改编的《金发爱神》场面宏大。这时，台上的主神朱庇特和妻子朱诺，正为了厨娘的账目不清而闹得不可开交。观众中爆发出阵阵笑声。

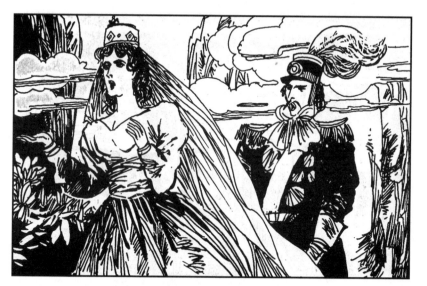

21. 接着，扮演月神的罗丝登场了。月神抱怨丈夫战神抛弃她去追求爱神维纳斯。他们诙谐的二重唱赢得阵阵喝彩。

22. 令观众捧腹的是一群被妻子欺骗的丈夫去向主神告状的戏。他们说是爱神的煽动才使他们的妻子不忠的。丈夫们的合唱声情并茂，观众中发出"王八合唱再来一遍"的呼喊。

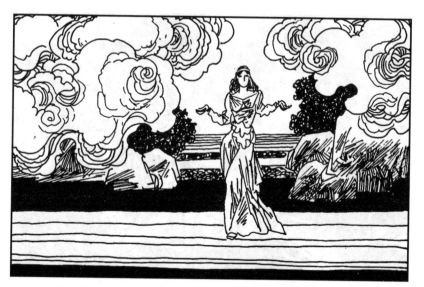

23. 大幕垂下又开启，观众盼望已久的娜娜要登场了。舞台深处的浮云渐渐分开，身穿白色长裙的爱神娜娜，金色的长发披满一肩，她缓缓地走了出来。观众屏息注视着。

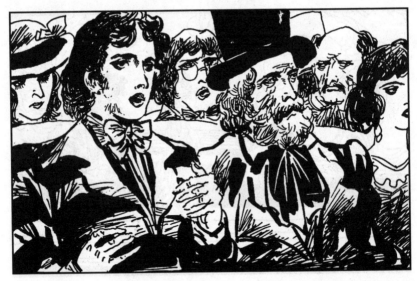

24. 娜娜演唱主题歌：当爱神在傍晚闲荡的时候……不仅声音确如破锣，还严重跑调。场子里已响起嘘声和口哨声。但前座中间，一个金发少年，突然用正在变嗓的声音大喊道："太美了！"

25. 全场的目光都投向这个少年，接着嘘声变成了笑声。一些戴白手套的先生们也被娜娜的身段迷住了，他们跟着也喊起来："没错，棒极了！好！"

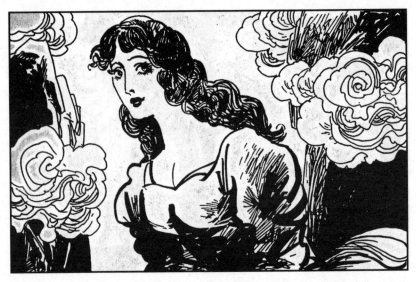

26. 台上的娜娜自信地笑了起来，脸上绽出迷人的酒窝。笑意浮在她通红的小嘴上，闪现在她浅蓝色的大眼睛里。但她却不知如何去表演，便做出粗俗的扭胯挺胸的动作，却因此招来如雷的掌声。

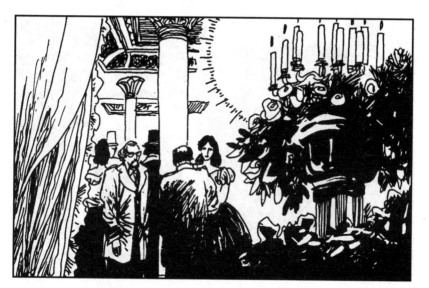

27. 幕间休息时，观众向厅外涌去。大家都在议论娜娜，有褒有贬。银行家斯泰纳却如痴如醉地对福士礼叫道："我认识她，好像是在游乐场，她当时烂醉如泥，被人架了出去。"

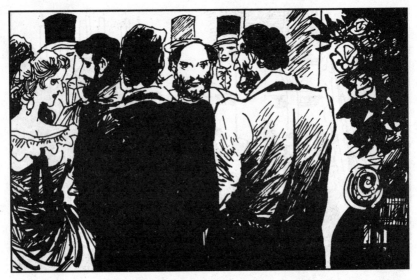

28. 福士礼说："我肯定也见过她，可能是在拉皮条的特里贡老虔婆那里。"米侬愤然说："连婊子也有人喝彩，真叫人恶心。斯泰纳，我妻子正等着你去看她的服装呢。"银行家竟似未听见。

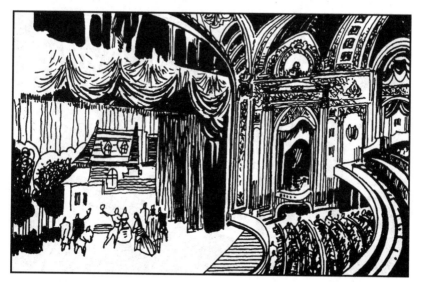

29. 戏又继续演下去，群神化装成各种人物来到凡间，他们是来调查丈夫受骗的案子。这些天神在酒店前狂饮乱舞。娜娜扮的是丰满俏丽的女鱼贩子，又博得阵阵喝彩。

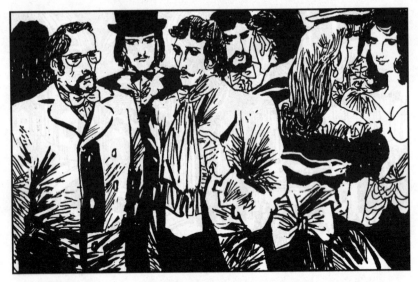

30. 又是幕间休息了，当埃克托和福士礼向穆法伯爵的包厢挤去时，旺德夫伯爵突然拉住福士礼，在他身边说："这个娜娜，我们在野鸡活动的街面见过她。""没错，就是她。"

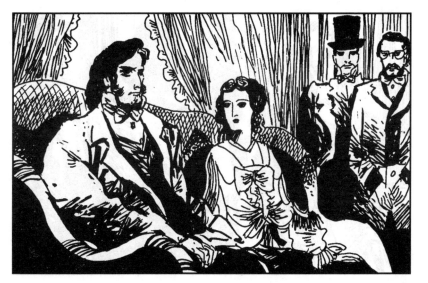

31. 埃克托把福士礼介绍给穆法伯爵，伯爵颇为冷淡。当他们谈起万国博览会不能如期举行时，伯爵竟不客气地以官方人物的严厉态度说："一定会按时举行的，因为这是皇上的意愿。"

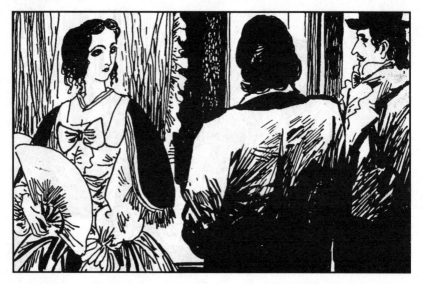

32. 伯爵夫人倒很随和，她赞扬了一句福士礼的文章后，说："下星期二，我们恭候你的光临。"目的已达，福士礼和埃克托便告辞退出。

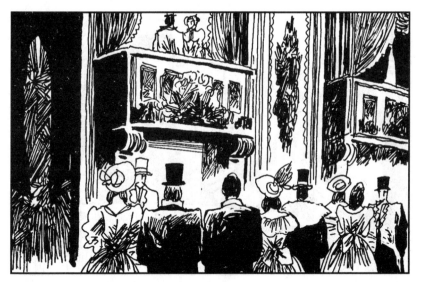

33. 在经过埃克托属意的佳佳的包厢时，埃克托看见一个衣着考究的金发青年和她们在一起，便问："那是谁？"福士礼说："拉勃戴特。"埃克托说："此公好像认识所有的女人。"

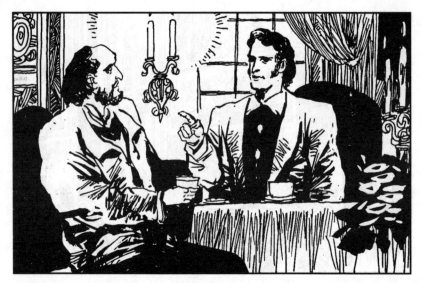

34. 剧院的咖啡馆里，米侬正跟斯泰纳谈交易，他说："我可以把您介绍给娜娜，但不必让罗丝知道。"斯泰纳感激地点点头。米侬又说："您还得答应现在去看罗丝。"斯泰纳答应了。

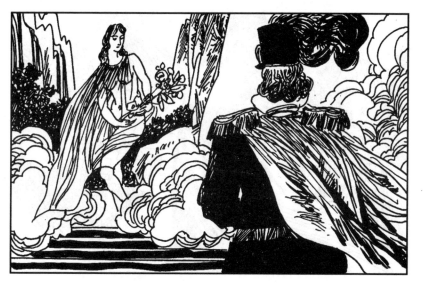

35. 台上的戏已进入高潮，在爱神和战神幽会的一场里，娜娜竟是裸体登场，身上只披着一层象征性的轻纱，使她洁白光滑的肉体清晰可见。观众惊呆了，场内一片静寂。

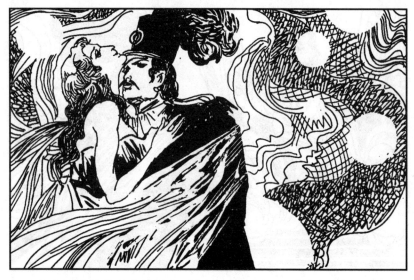

36. 戏中爱神的丈夫火神愤怒地抛出一个大网，爱神和战神被罩在里面，他们保持着情人相拥相抱的姿态，动弹不得。

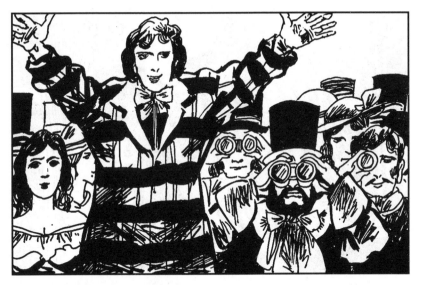

37. 观众如痴如醉地鼓起掌来，所有的望远镜都对向娜娜。那个叫好的少年已激动得站了起来。

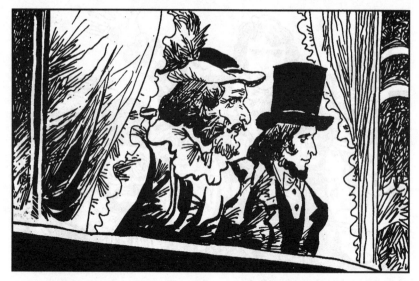

38. 福士礼把头转向二楼包厢，发现严厉、庄重的穆法伯爵已看得入了神。他岳父舒阿尔侯爵更是眼闪绿光，直勾勾地盯住娜娜的肉体。这时，上流社会的礼仪，已对他们不起作用。

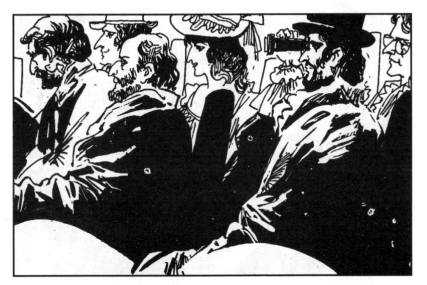

39. 福士礼还看到那个胖子斯泰纳像中风似的喘息着，既不能动，也不能喊地呆在了那里。

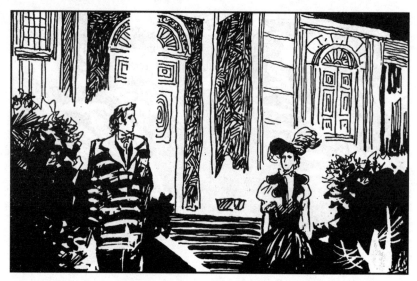

40. 散戏了，那个叫好的少年迫不及待地跑到剧院的后门口，但两扇铁门紧紧地闭着。这时，娜娜的同学、小婊子萨丹挑逗地碰了碰他，少年却理也不理地走了。

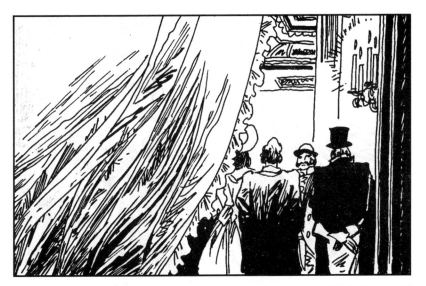

41. 剧院前厅里，被胜利陶醉的博德纳夫正满头冒汗地拦住福士礼，福士礼终于答应立即为他写一篇捧场的专栏文章。

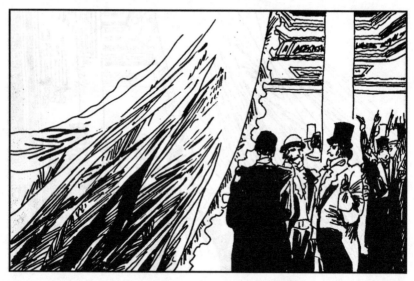

42. 埃克托讨好地对博德纳夫说："整个巴黎都要到您的剧院来排队买票啦。"博德纳夫盯一眼还在为娜娜狂呼乱叫的观众，说："管它叫妓院，你这固执的家伙！"

43. 上午10点，娜娜猛地惊醒，发现身边的人不见了，便按铃叫来女仆佐爱。佐爱是个长着狗一样的长脸，脸上还有条伤痕，鼻子又扁平的丑女人。作为装饰，她头上系着许多小头带。

44. 娜娜问她: "他走了? " "是的。达克内先生看见太太太累,所以没叫醒您。他说明天再来。" "明天是他来的日子吗? " "是的。每次老吝啬鬼一走,他就来了。"

45. 娜娜猛地坐起说："不行，全变了，明天他会碰上黑鬼的，那可就麻烦了。"佐爱嘟哝着说："以后太太如果更改日期，应该先和我说一声。""算了。下午我写封信给他。"

46. 佐爱一边拉开窗帘，一边说着娜娜昨晚的成功，并预示说："太太让人看到了天才，唱得那么好，往后就不必发愁了。""那有什么用，我今天就有数不清的麻烦，房东今天早上又来了吗？"

47. 佐爱说："来过了。他说再不把房租付清，他就要查封财产了。马车店和煤店的老板、洗衣妇和那个男裁缝，都说今天要来找太太要债。"

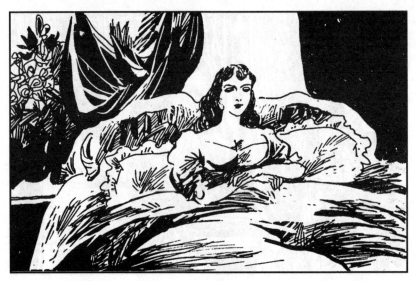

48. 娜娜陷入沉思，说："还有我的小路易，得有300法郎才能把他接到我姑妈那儿。可怜的儿子……"小路易是她16岁时被玩弄遗弃后生下的孩子。

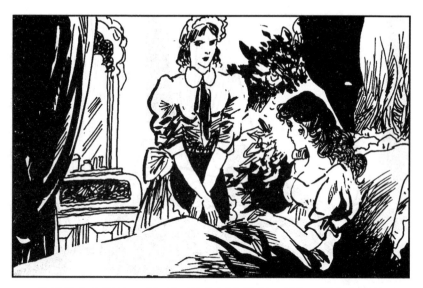

49. 佐爱提出忠告说："年轻时往往干些傻事，现在可得睁大眼睛了，再不能便宜那些寻欢作乐的男人了。""是呀，可我向谁去要300法郎？吝啬鬼和黑鬼不会给，达克内连给我买花的钱都没有。"

50. 门铃响了，佐爱奔了出去。片刻回报说："是那个特里贡太太。""特里贡！"娜娜叫起来，"我倒把她忘了，快让她进来。"

51. 又高又瘦的特里贡独自走了进来，按职业习惯，开门见山地说：
"我给你找了个人，行吗？""行。多少钱？""400法郎。下午3点，
说定了。"特里贡因为还要去找别人，所以说完就告辞走了。

52. 钱有了着落，这个18岁的姑娘立即无忧无虑了。她钻进被窝又睡了起来，想着跟小路易见面的种种愉快，睡着时面上还带着微笑。

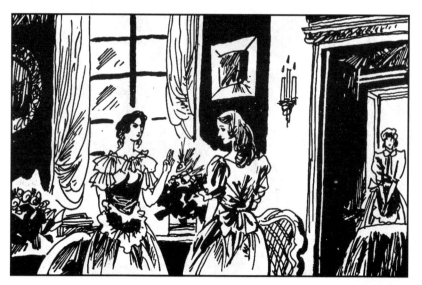

53. 中饭前，姑妈勒拉太太来了。娜娜睡眼惺忪地说："今天你可以去接小路易了。"姑妈说："我乘12点的车走吧？""不行。我要下午才有钱。"这时，佐爱大声通报说理发师来了。

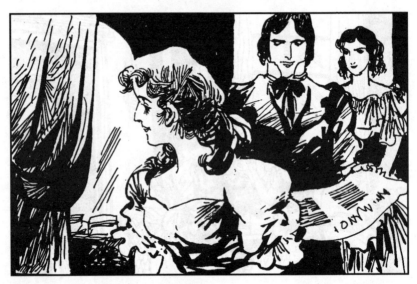

54. 理发师弗朗西斯是个穿着整齐又彬彬有礼的男子。他边替娜娜梳头边说："太太也许没看报吧，《费加罗报》上有篇好文章。"说着，拿出他带来的那张报纸。

55. 勒拉太太拿过报纸，戴上眼镜，站在窗口读了起来。福士礼在文章中，对娜娜这位艺术家作了恶毒的嘲讽，而对娜娜这个女人却作了露骨的赞扬。娜娜不懂那么多，只要上了报就高兴。

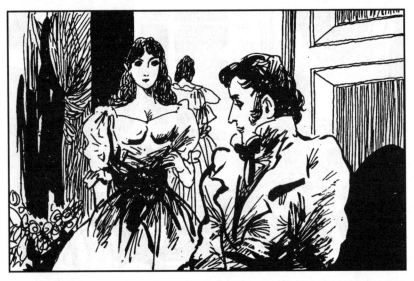

56. 理发师走时，娜娜高兴地在身后叫着："下午来的时候，记得替我买一瓶发蜡和一斤糖衣杏仁。"然后返身在姑妈脸上重重地吻了几下，和她说起昨晚的成功来。

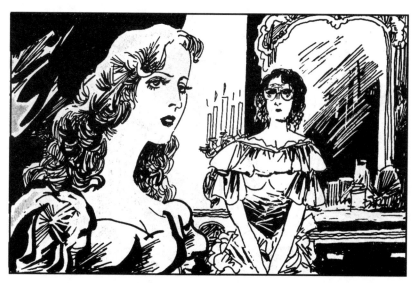

57. 叙述完毕，娜娜笑出声地问："当我还是个小姑娘，扭着屁股在路上闲逛的时候，有谁会想到我会有今天呢？"姑妈感动地摇着头，叹息地说："不，绝不会有人预料到今天的。"

58. 姑妈突然面容一肃，问："那孩子的父亲是谁？"娜娜迟疑一下，说："一个绅士。""是嘛。可有人还说他是泥水匠，还说那人老揍你。行啦，孩子交给我，我会把他当亲生的儿子带的。"

59. 娜娜说："我会给你租个住所,每月还给你100法郎零用。"姑妈高兴地抱住侄女,嚷着说:"你既然抓住了男人,就应该卡紧他们的喉咙!"

60. 娜娜挣脱姑妈的拥抱，神情变得忧郁，嘟哝着说："真讨厌，3点钟我还得出去一次，简直活受罪！"

61. 开饭了。娜娜的陪伴马卢瓦太太早就坐在桌前了。娜娜说她饿了，她光嚼了一根小红萝卜，然后又抓起排骨啃了起来。

62. 娜娜突然发起火来，说："姑妈，别摆弄那些刀子好不好？看到这个我心烦。"原来她姑妈无意中把两把刀子交叉成十字架了，这是犯忌的。娜娜说："肯定有什么倒霉事要发生。"

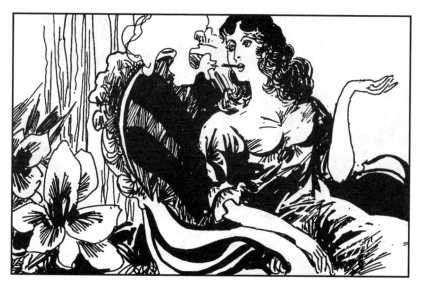

63. 两位老太太要玩牌，娜娜刁着支烟歪倒在椅子里说："马卢瓦太太，帮我写封信给达克内吧，你知道，写这种信你比我行。"

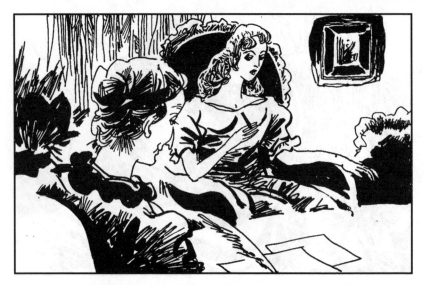

64. 马卢瓦太太握笔待写，娜娜指点着说："告诉他明天别来。但是，我的心无论远近都和他在一起。最后，要用'一千个吻'来结尾。"

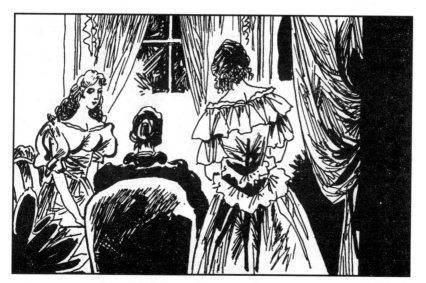

65. 此时，勒拉姑妈也参加进来，她喃喃私语般轻声说："一千个吻，吻在你美丽的眼睛上。""对，'一千个吻，吻在你美丽的眼睛上'。"娜娜学着说了一遍。大家都很满意，个个脸上闪着光。

66. 门铃响了，佐爱说是马车行的老板，来讨债的。娜娜说："让他在候见室的长凳上等着好了。我得走了。"姑妈说："你要是4点钟回来，我就坐4点半的火车走。"

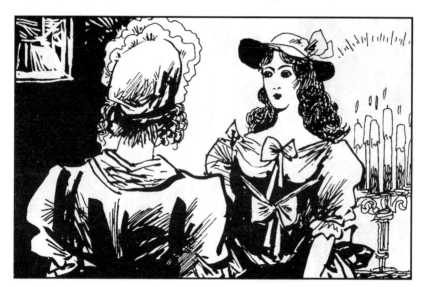

67. 娜娜穿好衣服正要出门，门铃又响了。佐爱说这回来的煤店老板，已经在候见室里坐下了，娜娜说："他和马车行的老板正好做伴，等多久都不会寂寞了。"

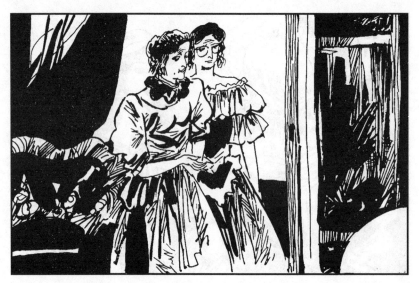

68. 为了逃避讨债的人，娜娜只好撩起裙子从后楼出去了。望着娜娜消失的背影，马卢瓦太太语气庄重地说："对于一个一切为了孩子的母亲来说，没有什么事情是不可原谅的。"

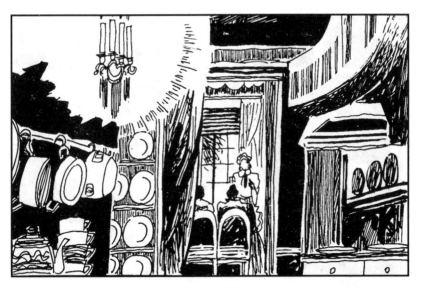

69. 由于怕有客人来，两位老太太全躲到厨房里去玩牌。一阵门铃过后，佐爱走了进来，说："来了个小青年，嘴上没一根毛，长得俊极了，他还拿了一大把花。真该打，一个念中学的小家伙就来这一套。"

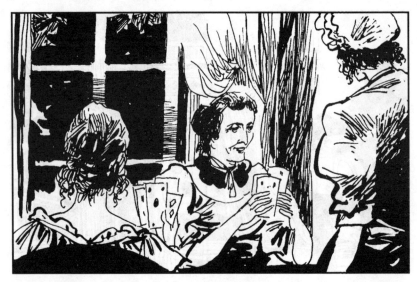

70. 来访的人多了起来，每次佐爱开门回来，两位老太太都会投以询问的眼神，而佐爱总会无精打采地说："没什么，就一束花。"老太太们知道这意味着什么，便又低头去玩牌了。

71. 门铃再次响起，佐爱回来时兴奋地说："银行家斯泰纳来了。都4点多了，太太怎么还不回来。"门铃又响了，佐爱嘟嘟哝哝地走去开门。

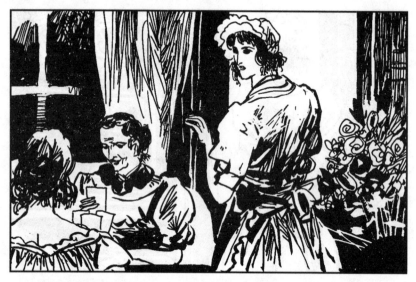

72. 佐爱怒气冲冲地回来说："倒霉！黑鬼来了！我说太太出去了，他就是不听，硬跑到卧室里坐下了。他本来应该晚上来的。哎呀，太太不会出什么事吧！"

73. 娜娜终于气喘吁吁地回来了。勒拉姑妈抱怨说："总算回来了，让这么多人等你。"娜娜火了，说："你们认为我开心吗？简直弄个没完，真想给他几耳光。回来的时候还找不到车，我是跑回来的。"

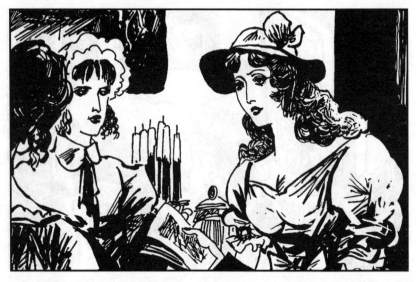

74. "你拿到钱了吗？" 姑妈问。"瞧你问的！" 娜娜边说边拿出个信封，从中抽出400法郎。姑妈要伸手拿钱，娜娜说："不能全拿走。300给奶妈。50法郎给你做路费和零用。我留下50法郎。"

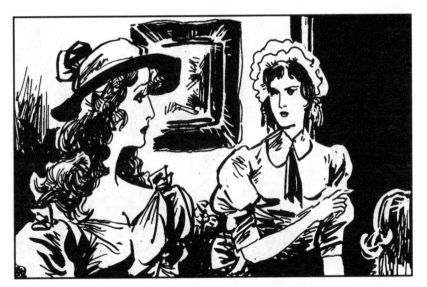

75. 姑妈拿了钱就走了。佐爱说："太太，有客人等着您。"娜娜说："我受够了，不再见任何人。""太太，一定得接待斯泰纳先生，还有那个等在卧室里的黑鬼。"佐爱深知太太的利益所在，所以劝解着。

76. 娜娜气愤地跳起来叫着："把他们都赶出去，而我，我要和马卢瓦太太玩牌。"这时，门铃声又响起来。娜娜说："别开门。"佐爱却没听她的，还是走去开门了。

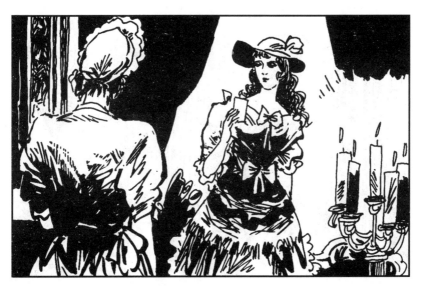

77. 一会儿，佐爱拿着两张名片进来了，而且说："我回答他们说，太太这会儿见客。"娜娜本来要发火，但一见名片上的舒阿尔侯爵和穆法伯爵的名字，便冷静下来，起身往梳妆室走去。

78. 佐爱替娜娜换上晨衣，娜娜则一边理装一边用粗话咒骂男人。佐爱认为太太这些早期习惯该改改了，娜娜却冷冷地说："呸！他们都是混蛋，他们就喜欢这个。"

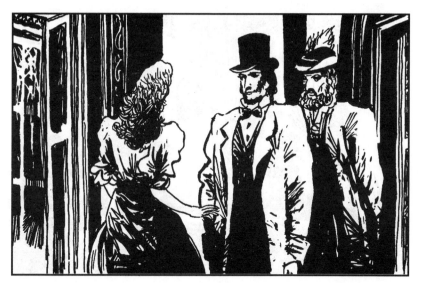

79. 两位先生被带到梳妆室，娜娜做出梳洗时被撞见而惊魂不定的样子，用矫揉造作的礼貌说："先生们，让两位久候，我很抱歉。请坐。"

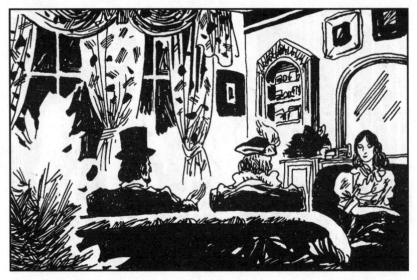

80. 穆法伯爵神态端庄地说："夫人，请原谅我们坚持要见您……我们是来募捐的……这位先生和我，都是本区济贫所的成员。"

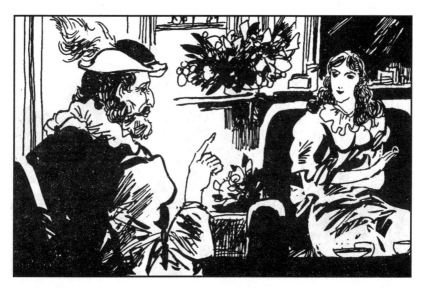

81. 舒阿尔侯爵不甘落后地奉承道："当我们得知本楼住着一位大艺术家的时候，我们立刻决定把贫民的处境告诉她，一个有天才的人，一定也不乏仁爱之心。"

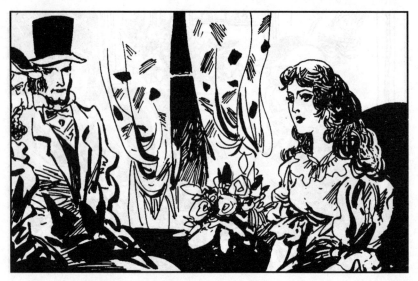

82. 娜娜尽管觉得他们来得不明不白，还觉得那个老家伙的眼睛有些邪气，但对他的恭维却颇为飘飘然，微笑着说："当然，两位的光临言之成理，一个人能够施舍，那太幸福了。"

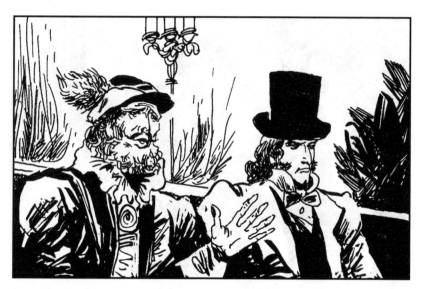

83. 于是，舒阿尔侯爵趁机把贫民的处境描述了一番，结语是："人世间竟有这样的不幸，孩子们没有面包，生病的妇女得不到帮助，眼看就要冻死和饿死。夫人，他们多可怜哪！"

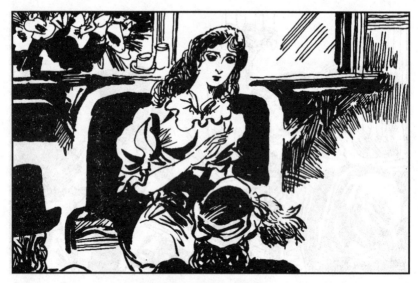

84. "可怜的人们！"娜娜真的感动了，美丽的眼睛里充满了泪水，她已忘了佯装的礼节，把身子往前一弯，露出晨衣里的脖子和紧绷的屁股。穆法伯爵连忙垂下眼睛。舒阿尔侯爵却已忘了移开眼睛。

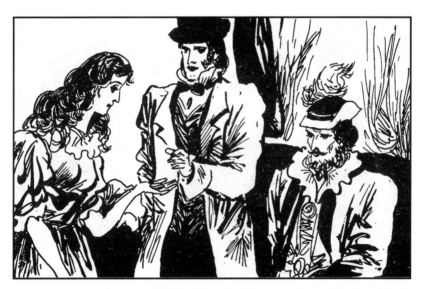

85. 娜娜只好拿出她留下的那50法郎了，说："两位，拜托了，这是给那些穷人的。"说着，把手掌中的银币伸到两个男人面前，伯爵抢先抓起那50法郎，可由于接触到娜娜的皮肤，使他极不自然起来。

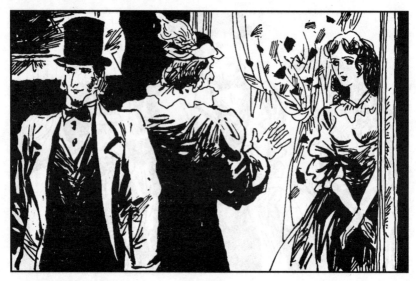

86. 两位先生不得不告辞了，在走出去时，舒阿尔侯爵背着穆法，转身对娜娜眨眼睛，还把舌头露出唇外。

87. 娜娜回到梳妆室，大叫道："这两个无赖，抢走了我50法郎！"说毕大笑起来。

88. 娜娜看见佐爱手上的信件和名片，又叫了起来："把他们都赶走，先从黑鬼开始。""他已打发走了，今天晚上也不来了。"佐爱说。娜娜欣喜地鼓着掌说："啊！今晚自由了，可以大睡一番了！"

89.“现在，把其余的人也给我赶走。”娜娜说。佐爱不动，说："斯泰纳先生也赶吗？""他是第一个。""太太。"娜娜挥挥手，调皮地说："如果我想得到他，最简捷的办法就是先把他赶出门。"

90. 娜娜以为人都走光了，便踮着脚一处处察看。当她打开一个小间时，她惊呼起来："啊！天哪！这里还有一个！"坐在里面的就是那个叫好的少年，他局促不安地把花捧到娜娜面前。

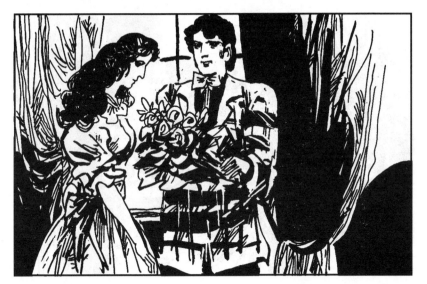

91. 当娜娜得知他叫乔治·于贡，只有17岁时，便说："你想让我给你擤鼻涕吗，宝贝？""是的。"乔治怯生生地回答。娜娜大笑起来。

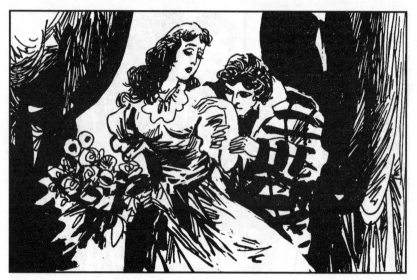

92. "小傻瓜，花是给我的吗？"当娜娜接过花时，乔治却抓着她的手使劲吻起来。娜娜打了他几下才使他松开了手。在娜娜允许他再来后，小家伙才摇摇晃晃地走了。

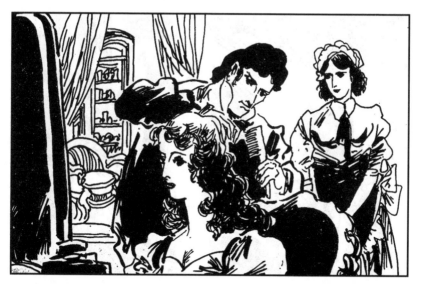

93. 理发师来给娜娜的头发做最后一次定型。娜娜一边嚼糖衣杏仁，一边计算门铃响动的次数。佐爱进来说："太太，又来了好多人。"娜娜觉得让男人等着也是种乐趣，便说："随他们等着吧，肚子饿了自会滚蛋。"

94. 门铃声越来越频繁，客厅里和楼梯上都是来访的人。娜娜走到门边听了下，嘲笑说："听见他们的喘息声了吗？一定都把舌头伸出嘴外，就像群屁股着地、坐成一圈的狗。"

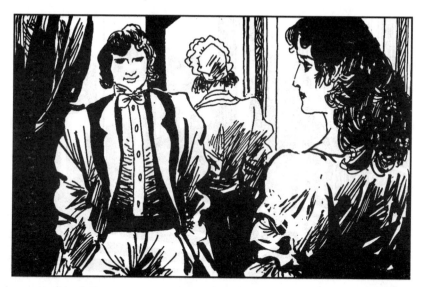

95. 佐爱领来拉勃戴特，这是个专喜为女人服务的人。他告诉娜娜，已帮她把那些讨债的人弄走了。娜娜说："我带您走，我们一起吃晚饭，然后您陪我去综艺剧院。"

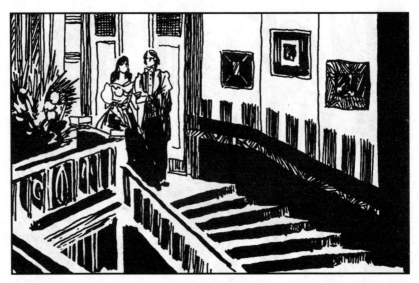

96. 娜娜穿戴整齐后，就挽起拉勃戴特的胳膊，溜进了后面的楼梯。她舒了口气，说："逃出来了。您想不到吧，今天我要睡一整夜，一整夜，只我一个人。亲爱的，我也有随心所欲的时候！"

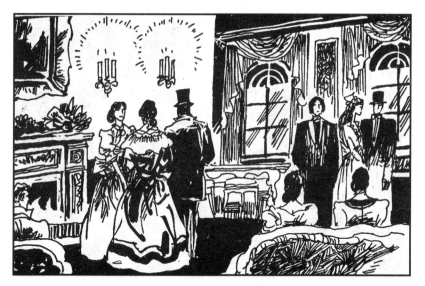

97. 星期二晚上10点钟，是穆法伯爵例行聚会的时间，十几个人，或站或坐。大客厅里虽亮着灯，烧着壁炉，仍使人感到寒冷、阴森。厅里那些古老笨重的家具，更使人觉得是置身在冷漠的庄严中。

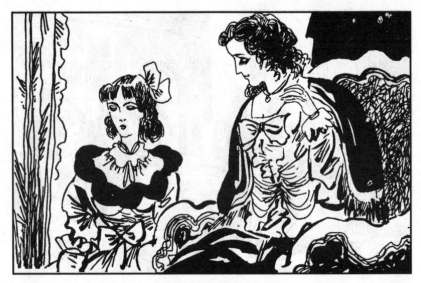

98. 伯爵夫人萨宾娜坐在一张红绸软垫深椅上,这是厅内唯一的时髦家具。她的女儿爱丝泰勒坐在她边上的矮几上,这姑娘太高太瘦,虽然只有18岁,但冷漠的表情使她毫无生气。

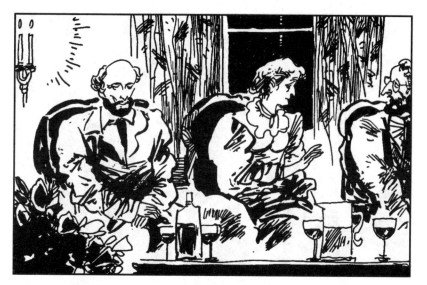

99. 厅里还坐着几个老头老太太，他们大概是老伯爵夫人的客人，其中一个叫韦诺的小老头，露着一口坏牙和狡黠的微笑，他如同坐在自己家里似的，静静地听着别人谈话，自己却从不插嘴。

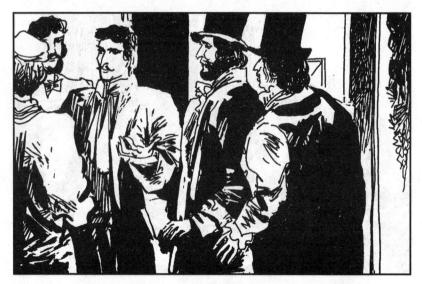

100. 几个青年男子聚集在门边，旺德夫伯爵正绘声绘色地跟他们说着
什么，内容一定很下流，所以大家强忍着才没笑出声来。一个叫富尔卡
蒙的青年表示不信，旺德夫大为扫兴地耸着肩。

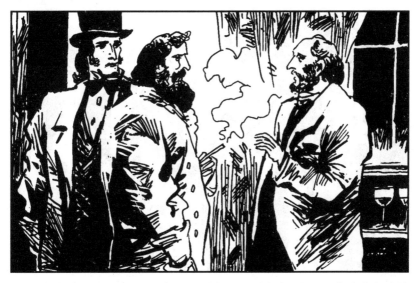

101. 银行家斯泰纳正和一个众议员交谈，他想打听些有关财政金融的消息。穆法伯爵站在旁边静静地听着，仍旧是那副严厉庄重的样子。

102. 伯爵夫人那个圈子正在谈着万国博览会。夫人突然颤抖了一下。旁边的尚特罗夫人忙问："您不舒服吗？"伯爵夫人说："没有。有点冷，这间客厅要好长时间才能暖和起来。"

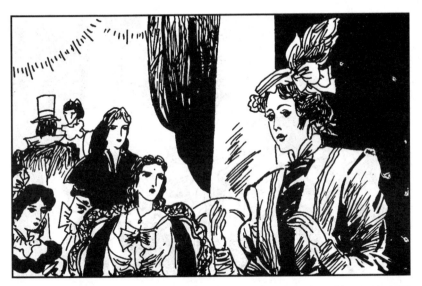

103. 伯爵夫人在修道院寄宿学校的女友谢译勒夫人高声说："这客厅多好呀！我要是你呀，就把它里里外外重新布置一番，让它举行巴黎最轰动的舞会，使它成为巴黎最有号召力的地方。"

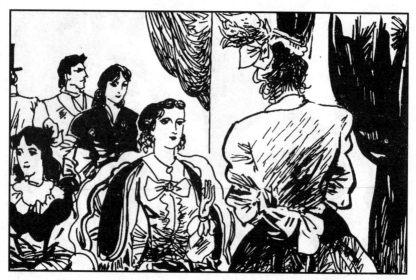

104. 伯爵夫人懒懒地挥挥手，摇摇头，显然她已无意对这里的一切做任何改变了。接着，她故意转换话题说："有人说普鲁士国王和俄国皇帝也要来参加博览会。"

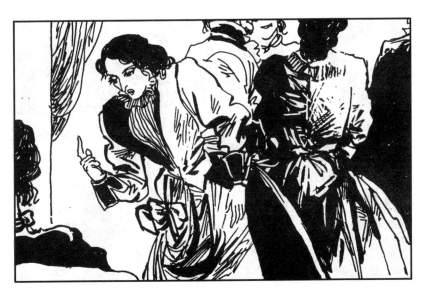

105. 戎古娃夫人说："对。还有人说普鲁士国王的重臣俾斯麦伯爵也会来。您认识这位伯爵吗？我曾在家兄那里和他吃过饭。听说这人近来名声大震，真叫人不能相信。"

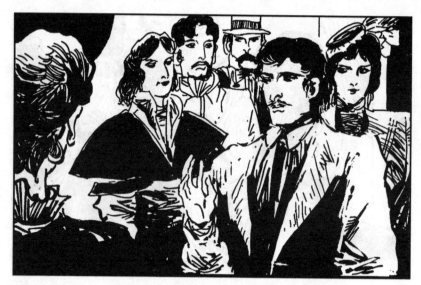

106. 这引起了大家的兴趣，尚特罗夫人问："为什么？""天哪！怎
么说呢，因为他样子粗鲁，缺乏教养。此外，我觉得他傻呆呆的。"旺
德夫插进来说："我知道此人酒量极好，而且善赌。"

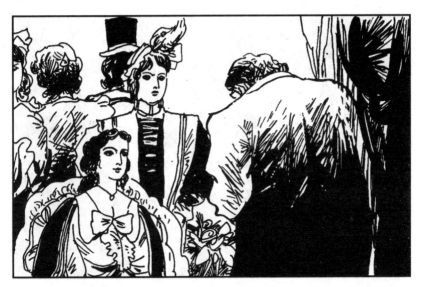

107. 就在几个人就俾斯麦展开热烈讨论时，埃克托和表兄福士礼走了进来，福士礼径直走到伯爵夫人面前，躬身说："夫人，我一直想着您盛情的邀请……"夫人笑吟吟地表示着欢迎。

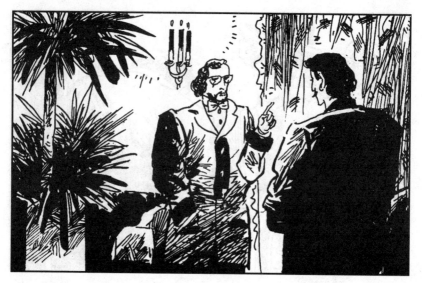

108. 旺德夫立即向福士礼走来，福士礼把他拉到一边说："定在明天，您知道吗？午夜12点，在她家里。"旺德夫说："我知道，我会同布郎什一起去。"旺德夫说完又要回到女人中去继续讨论俾斯麦。

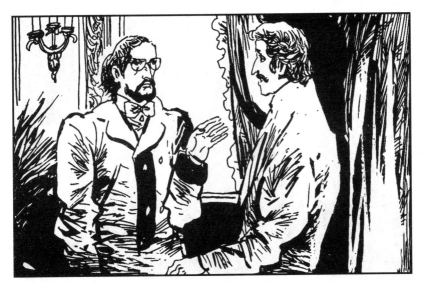

109. 福士礼一把拉住他说："您绝对猜不到她让我邀请谁。"说着，把头往穆法伯爵那边一歪。旺德夫叫道："不可能！""我不骗您。我还向她保证，一定把他带去。这也是我来这儿的原因之一。"

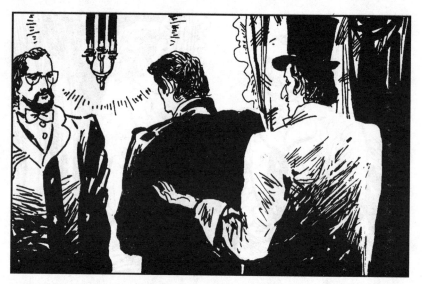

110. 埃克托走过来发着牢骚说："他们怎么了，口口声声地俾斯麦。烦死了，是你偏要到这儿来。"福士礼突然提出一个问题："喂，你说，伯爵夫人有没有跟别人睡过觉？"

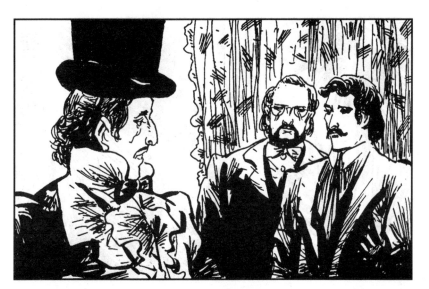

111. 埃克托愣了半天，才说："没有，我想没有。"他瞟了眼伯爵夫人，又说："如果伯爵夫人真有某些越轨行为的话，那她可就太会瞒天过海了，因为从没听到过风声。"

112. 接着，埃克托向福士礼介绍起穆法家的情况，最后说："伯爵在母亲的严格管教下，也成了个笃信宗教的狂热分子，一个律己极严的清教徒，听说……"他最后的话是贴着表兄的耳朵说的。

113. 福士礼道："不可能！"埃克托急了，说："人家可是说得千真万确，他结婚的时候，还是黄花后生呢。"福士礼看看伯爵，说："他送给妻子的真是件好礼物。可怜的小姑娘，也许到现在还什么都不懂。"

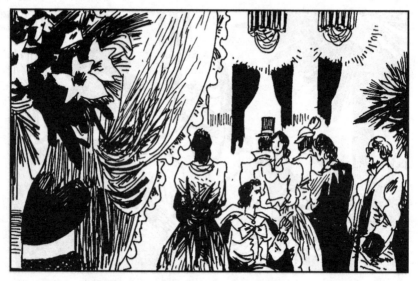

114. 这时，伯爵夫人从一端对他说："福士礼先生，您不是发表过一篇描写俾斯麦的文章吗？您同他交谈过？"福士礼忙收敛心神说："夫人，我的文章是根据德国出版的传记写成的。我从未见过俾斯麦。"

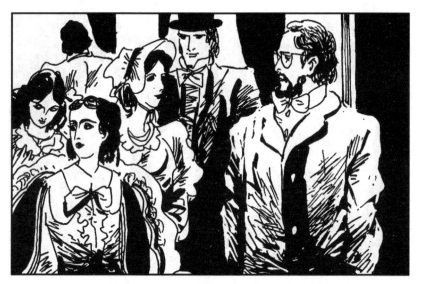

115. 福士礼突然发现伯爵夫人左脸靠近嘴的地方，有一颗痣。娜娜也有同样一颗。除了颜色稍有不同外，别的完全一样。这好生奇怪，简直不可思议。

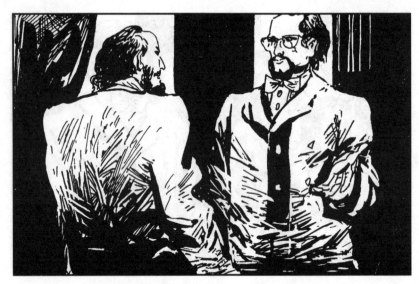

116. 福士礼不想讨论什么俾斯麦。恰好斯泰纳来找他说话，他把他拉到一边说："伙计，明天我也去，她邀请了我。你知道是谁做东吗？"福士礼耸耸肩，表示无可奉告。

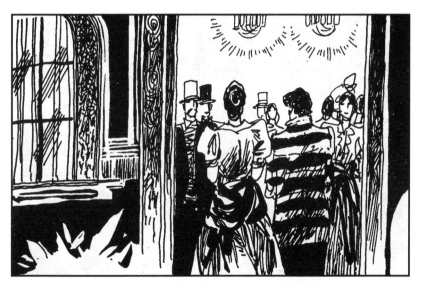

117. 客厅的门又开了，于贡太太带着她的小儿子乔治走了进来。乔治就是那个为娜娜叫好的少年。老太太颇有贤淑的美名，又是伯爵夫人母亲的密友，所以她的到来引起一阵寒暄的热浪。

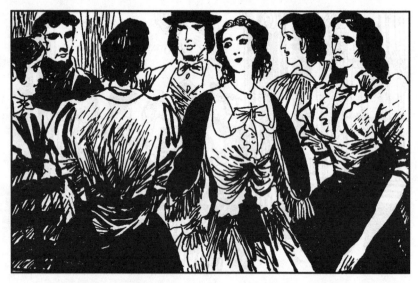

118. 于贡夫人亲昵地对伯爵夫人说："萨宾娜，我把乔治给你带来了，他已在读法科一年级了。"穆法伯爵问："他哥哥菲利普不在巴黎了？"于贡夫人骄傲地说："他在布尔日驻防，升上尉了。"

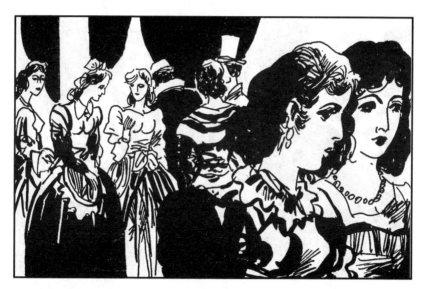

119. 于贡夫人给女人带来新的话题，就是使巴黎上流社会激动不已的男爵小姐出家当修女的事。女人们猜测、争论起姑娘出家的原因，有人说是失意，有人说是因为父母不同意她的恋爱……

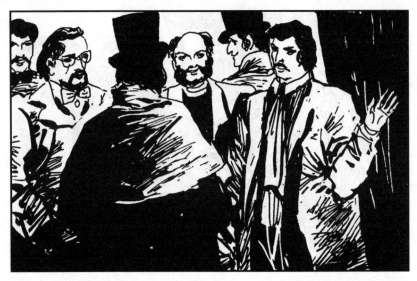

120. 女人们说女人，男人们则说她们。斯泰纳正向福士礼讲述那位谢译勒夫人的风流韵事，旺德夫插进来说："那位伯爵小姐越长越长了，抱她上床，简直和抱根木棒一样。"他的话把大家逗笑了。

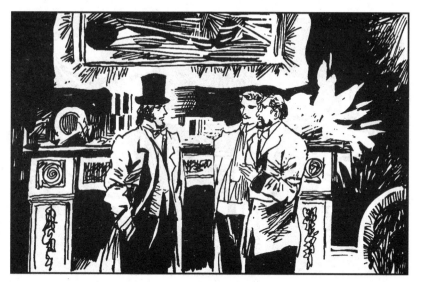

121. 吃过茶点后，福士礼和旺德夫去找穆法伯爵。福士礼对他说："有一位夫人，想请您去吃消夜饭。"伯爵惊讶地问："哪一位夫人？"旺德夫直截了当地说："是娜娜。"

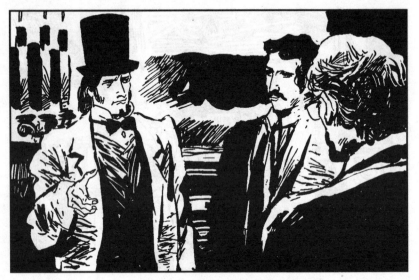

122. 伯爵露出极不舒服的样子说："我不认识这位夫人哪。""得了，您到她家里去过。"旺德夫说。"啊，是济贫所的事。我早忘了，我不认识她，不能接受她的邀请。"伯爵断然地回答。

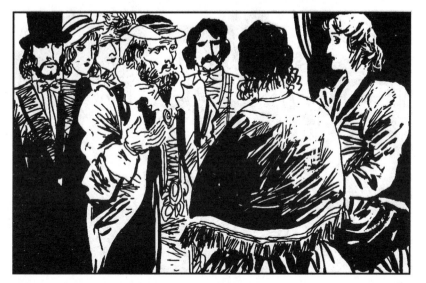

123. 这时，客厅里又骚动起来，原来是舒阿尔侯爵来了。伯爵夫人迎着他说："爸爸，您要不来，我一夜都会放心不下。"于贡夫人说："您过于辛苦了，到了我们这把年纪，工作应该让年轻人去干。"

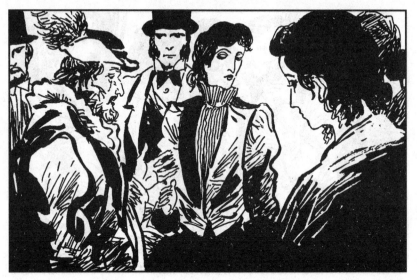

124. 侯爵吞吞吐吐地说："工作，是啊，就是工作，总有许多工作。"戎古娃夫人说："这么晚了，我还以为你去参加财政部的晚会啦。"伯爵夫人说："我父亲正在研究一个法律草案。"